· 世界文学名著连环画收藏本 ·

漂亮的朋友①

原　著：[法]莫泊桑
改　编：仓　兴
绘　画：杨文理　李宏明　杨宇萍　孙晓玲
封面绘画：唐星焕

U0112879

CNS　湖南美术出版社

漂亮的朋友 ①

　　故事发生在法兰西第三共和国时期，英俊漂亮的小伙子杜洛华，原是铁路局一个寒酸的小职员。过着清苦的生活，每逢月末，几乎都要产生饿肚子的尴尬局面。一次偶然的机会，他碰到了老朋友管森林，并在管森林的帮助、指引下，顺利地当上了《法兰西生活报》的见习记者。

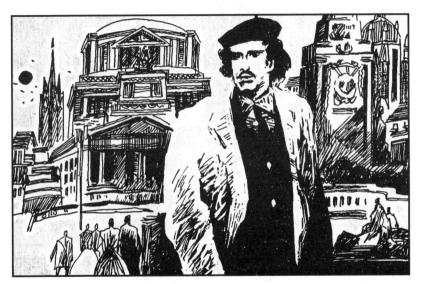

1. 傍晚，一个漂亮的小伙子在巴黎街头闲逛，他名叫乔治·杜洛华，是诺尔省铁路局的一个小职员。

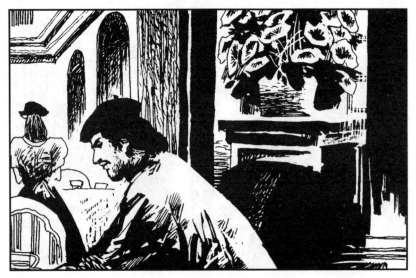

2. 那天正好是6月28号。杜洛华刚在一家廉价的小餐馆吃罢晚饭，口袋里还剩下了3个法郎10生丁。他得靠这点钱来维持6月份最后两天的生活，可这点钱充其量只够他吃两顿晚饭，或者两顿午饭。

3. 他琢磨着，一顿午饭只需22个苏，而一顿晚饭却要30个苏。如果只吃午饭，他便能省下24个苏。这样，他还可以吃两次夹心面包当晚餐，外加两杯啤酒。

4. 因为喝啤酒对他来说，是他晚间最大的乐趣。6月的巴黎，虽然已是夜晚，但仍然相当炎热。杜洛华走着走着，便感到口渴难熬了。他真想马上美美地喝上一杯啤酒。

5. 他继而又想："如果自己9点就把这杯啤酒喝光了，那上床以前还有两个小时可就更难熬了。"于是他只好强打起精神，继续在街上溜达。他回忆起从前参军去非洲度过的两年时光来。

6. 那时候，他用不着为吃穿发愁，还可以和伙伴们偷偷跑出去寻欢作乐，抢劫财物，绑架阿拉伯人，向他们的家属索取赎金，日子过得倒也自在。他遗憾自己没留在非洲，当初，他以为回法国会有更好的日子过。

7. 巴黎不比非洲，他不能像在非洲那样明火执仗地抢劫而能逍遥法外了，而别的发财致富、飞黄腾达的门路一时又找不到，只能在铁局谋了个差事，过着清苦的生活。每逢月末，几乎都要产生现在这种尴尬局面。

8. 乔治走到歌剧院广场拐角的地方，一个胖胖的年轻人从他身边走了过去。他觉得这个人有点面熟，仔细一想，不禁失声叫了起来："嗨，他不是查理·管森林么？"

9. 他赶快追上去和他打招呼。开始，管森林没认出他来，等到杜洛华自报姓名之后，两个老朋友才热情地握起手来。

10. 管森林和杜洛华是同学，后来又在同一个团队当兵。如今偶然相逢，自然十分亲热。

11. 管森林邀杜洛华一起去喝啤酒。谈话间杜洛华才知道他已经结了婚，当了新闻记者，在《法兰西生活报》任职，日子过得不错。

12. 管森林问杜洛华在巴黎做什么，他耸了耸肩说："老实说，我都快饿死了。服役期一满，我就到了巴黎，想到这里来碰碰运气，结果只在诺尔省铁路局弄了个差事，一年才1300法郎，一个多的子儿也没有。"

13. 管森林摇摇头说："哎哟，这个油水可不多。""可不是！但你叫我有什么办法？我孤身一人，举目无亲，既没有后台，也没有门路。"

14. "你为什么不搞搞新闻呢？"杜洛华吃惊地看着他的朋友，过了好一会才回答说："可是……我从来没有写过东西。"

15. "不妨试试，可以从头学起嘛。我可以雇你去搜集新闻，开始的时候每月250法郎，外加车马费。我跟经理说说，你看如何？" "我当然愿意喽。"

16. 于是，管森林决定第二天在自己家里请客，好把他的朋友杜洛华介绍给报社老板及几个主要的同事。杜洛华没有合适的见客的衣服，管森林又借钱给他，要他第二天去买一套或者租一套礼服。

17. 两个朋友继续逛大街。管森林又把杜洛华带到了"牧女游乐园"。这是一个下层社会的娱乐场所。

18. 杜洛华长得英俊潇洒，引起了不少女人的注目。他看到许多浓妆艳抹的妓女，其中有一个胖胖的女人，棕头发，黑眼睛，一直目不转睛地盯着他。

19. 管森林把一切都看在眼里，大笑着说："老兄，你对女人可真有吸引力。应该珍惜这点，日后可能会有好处的。一个男人要是想以最快的速度飞黄腾达，也许还是得通过她们呵。"

20. 说完这话之后，管森林就告辞了，要先走一步。

21. 杜洛华一个人留在游乐园，他很快便勾搭上了那个名叫拉歇尔的棕发女郎，把管森林借给他的一个路易花在这个女人身上，还剩下另一个路易，准备第二天作为租礼服的费用。

22. 第二天傍晚，杜洛华来到封丹路17号——管森林的家里。

23. 他首先见到了管森林的夫人，一个年轻的金发女郎，接着见到了管森林夫人的朋友，也是她的亲戚的德·马雷尔夫人和她的小女儿洛琳。

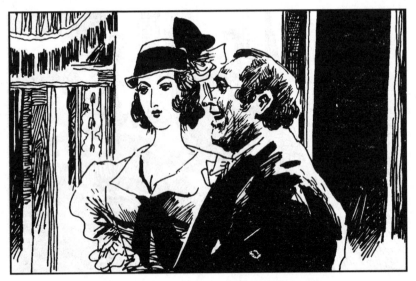

24. 随后到来的是身材滚圆、又矮又胖的瓦尔特先生和高大漂亮的瓦尔特夫人。瓦尔特先生是从南方来的犹太富商，国会议员兼《法兰西生活报》的经理。

25. 还有两位报社的同事，一个是专栏作家雅克·里瓦尔，另一位是诗人诺尔贝·德·瓦兰纳。

26. 管森林因为报社有事，最后一个回到家里。

27. 客人到齐之后，主人便请大家到饭厅入席。杜洛华被安排在马雷尔夫人和她的小女儿之间就座。

28. 一开始，杜洛华感到有点拘束，他听着人家高谈阔论，自己却一言不发。

29. 他本想对马雷尔太太说几句恭维话，却又苦于想不出词儿，只好去照顾另一边的小姑娘，给她倒饮料，端盘子。

30. 人们谈起了阿尔及利亚，这可是杜洛华熟悉的题目。瓦尔特先生问他："您熟悉阿尔及利亚吗，先生？"

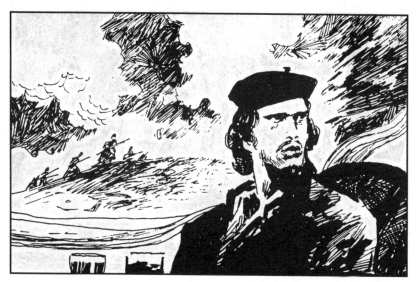

31. 杜洛华回答道："是的，先生。我在那里住过28个月。"接着他打开了话匣子，滔滔不绝地说起来，有团队新闻、战争故事，还有阿拉伯人的那些奇风异俗……

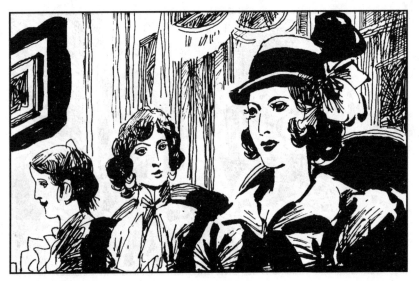

32. 这样一来，所有女客的目光便都集中到了他的身上。瓦尔特夫人建议他把这些写成文章，送到报社去发表。

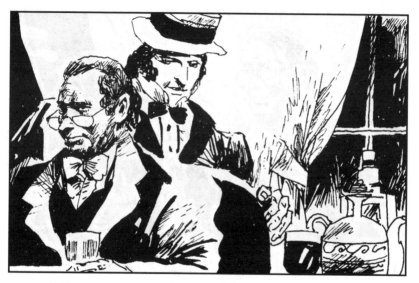

33. 瓦尔特先生这时也抬起头来，从眼镜上方打量了这个年轻人一眼。管森林连忙趁机向老板提议，请瓦尔特先生让杜洛华做自己的副手，帮助他采访政治新闻。

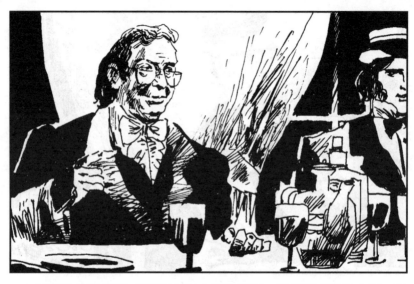

34. 经理约杜洛华第二天下午3时去报社谈谈，并且要求他马上写一组阿尔及利亚的随感，可以包括自己的回忆，也可以就殖民化问题发表议论。

35. 因为这个问题非常现实，众议院眼下也正在讨论这些问题。所以，这样的文章，读者肯定会喜欢看，特别是第一篇，经理嘱咐他一定要快点写出来。

36. 瓦尔特夫人甚至还给杜洛华拟出了一个题目，就叫"非洲从军行"。

37. 女主人管森林太太总是十分亲切地对待杜洛华，低声提醒他快去给瓦尔特夫人献点殷勤。

38. 杜洛华赶紧找机会和瓦尔特夫人交谈了一阵子。

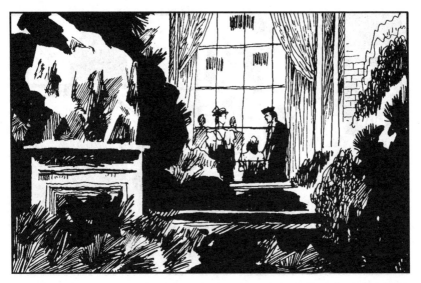

39. 接着他又去和德·马雷尔太太聊天，还大大方方地吻了吻小姑娘洛琳。

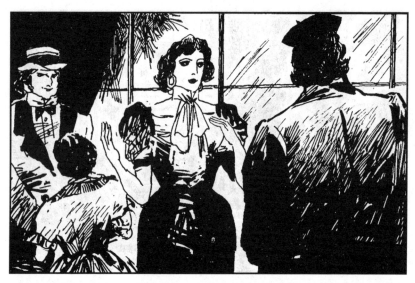

40. 小女孩平日一贯很腼腆，今天却出人意料地接受了杜洛华的爱抚。马雷尔太太夸奖杜洛华具有使人无法抗拒的魅力。杜洛华对自己第一次社交活动的成功感到相当满意。

41. 杜洛华回到布尔索街自己的住处。这是一座七层楼的住宅，住着二十户人家，住户都是工人和普通市民。

42. 整座楼房弥漫着一股混浊的气味，里面有饭菜味、厕所味、永远不散的油污味和陈旧墙壁发出的霉烂味。总之是又黑又脏，十足一副寒酸相，看了使人恶心。

43. 杜洛华住在六楼的一个房间里。他惦记着报社经理要他写的文章，所以进屋后，便赶快把灯放到桌子上，找出一叠信纸。

44. 他用最漂亮的字体工工整整地写上一个题目：非洲从军行。写完题目之后，他开始思考第一句该如何下笔，后来他想起可以从动身的时候说起。

45. 于是他提笔写道："那是1874年5月15日前后，疲惫不堪的法兰西经过了天灾人祸的可怕岁月，正在休养生息……"

46. 往下，他就不知该如何写才好了。他灵机一动，决定把前面的开场白留到第二天再写，现在先换一页纸描绘一下阿尔及尔的市容再说。

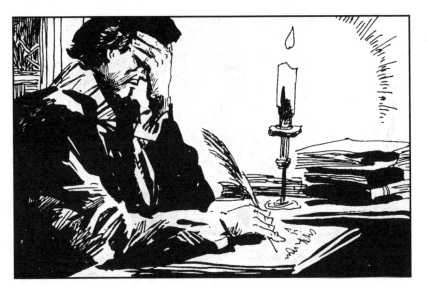

47. 于是他在另一页纸的开头写下了第一句话："阿尔及尔是一座洁白的城市。"到第二句又没词了，他憋了半天，总算又加了一句："城市的部分居民是阿拉伯人……"接下去就再也写不出来了。

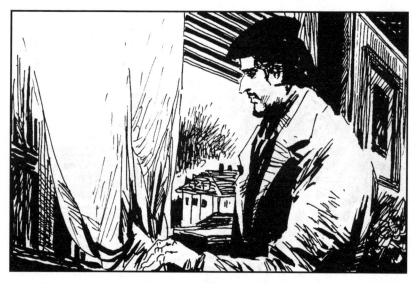

48. 他心急如焚，两手冒汗，只觉得太阳穴处血液奔腾突跳。他只好暂时搁下笔来，走到窗前，凭栏眺望。

49. 他房间的窗口正对着西城铁路宽广的壕沟。他看见一列火车从遂道里钻出来，驶向远方。火车把杜洛华的思绪带回自己的家乡。

50. 他不禁想起了自己的父母。他父母在卢昂乡下开着一家名叫"美景"的小酒店。两个老人一心想着让儿子出人头地，所以送他上了中学。

51. 但是高中毕业两次会考，他都失败了。于是他去参军，想着将来当军官甚至做将军。

52. 但五年役期未满，他就厌倦了军旅生涯，一心想着来巴黎碰运气，好满足自己向上爬的欲望。

53. 他隐约感到，时势将会造就他的胜利。因为他在团队里服役时一直
还是很顺利的，他的同伴们都说他是个"机灵、狡猾、遇事总有办法对
付的家伙"。

54. 他在当地的上流社会里已经有过几次艳遇了。一次是把一个税务官的女儿弄到了手，这姑娘宁愿扔掉一切和他私奔。一次是和一个讼师的妻子。

55. 来到巴黎之后，他每晚都想入非非，幻想着某银行家或某贵人的千金小姐会对他一见钟情，这样，他向上爬的希望就可立即变成现实了。

56. 火车的汽笛声把他从沉思和幻想中拉回到现实世界。他看着桌上摆着的信纸说："今晚酒喝多了，脑子不听使唤，干脆睡觉吧。文章到明天再说好了。"

57. 第二天一早，他让门房到铁路局给自己请了个病假，然后又坐下来准备写文章，但他搜索枯肠，仍然是什么也写不出来。

58. 于是他来到管森林家找老朋友帮忙，让管森林帮他搭个架子。可是管森林正准备出门。

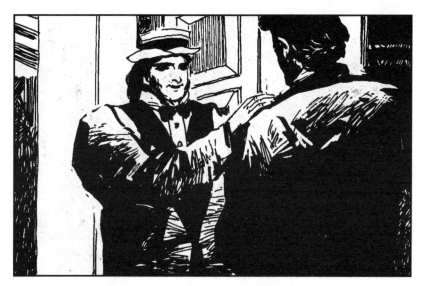

59. 他笑嘻嘻地拍了拍杜洛华的胳臂说："去找我妻子吧，她会替你把这件事办妥的，而且办得不会比我差，因为我训练过她干这种工作。我今天上午没时间，要不，我倒乐意帮你。"

60. 杜洛华开头有点胆怯，犹犹豫豫地不敢答应。管森林鼓励他说："没关系，你可以到楼上我的工作室里找她，她正在那里替我整理笔记。"

61. 最后，杜洛华提心吊胆地上了楼，受到管森林太太好心的接待和热情的帮助。

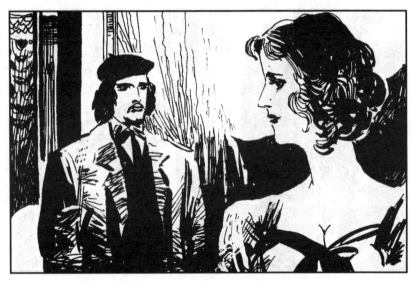

62. 女主人对他说："我很乐意和您合作，共同炮制您的那篇文章。请您坐到我的位置上来写，因为报馆里的人认识我的笔迹。"

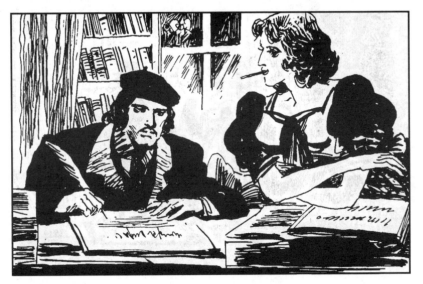

63. 于是，管森林太太一边抽烟，一边口授，杜洛华则把她口授的内容笔录下来。

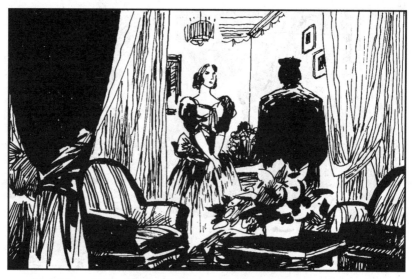

64. 就这样，《非洲从军行》的第一篇文章很快就写好了。杜洛华这才发现他朋友的妻子，不仅长得年轻貌美，而且才华横溢。

65. 一方面，杜洛华得到她这么热情的帮助，一时不知说什么话来感谢她才好。另一方面，他对管森林太太产生了强烈的好感。

66. 文章虽然写完了，杜洛华却还是不想离开她，仍然继续待在书房里和她闲聊。

67. 忽然房门悄悄地打开了，一位身材高大的绅士不经通报便径直走了
进来。

68. 管森林太太开始显得有点窘，但她很快就恢复了常态，若无其事地说："您来啦，亲爱的。我给你介绍查理的好朋友，乔治·杜洛华，未来的新闻记者。"

69. 然后，她又用另一种语调告诉杜洛华："这是我们最要好、最亲密的朋友，沃德雷克伯爵。"

70. 两个男人一边彼此行礼，一边相互打量。伯爵头发已经灰白，神情严肃傲慢，似乎很不高兴见到杜洛华的样子。

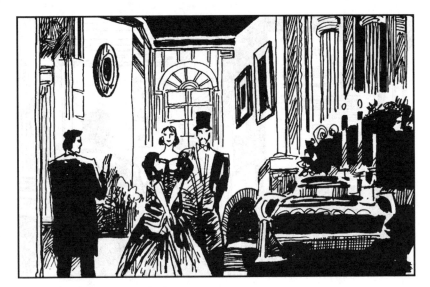

71. 杜洛华只好怏怏地告辞。

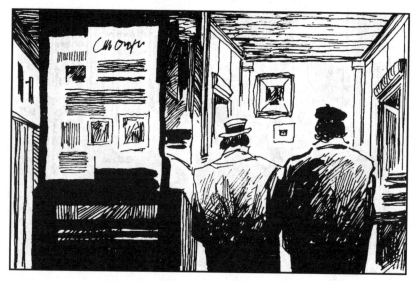

72. 下午3时，杜洛华准时来到法兰西生活报社。管森林带他去见经理。

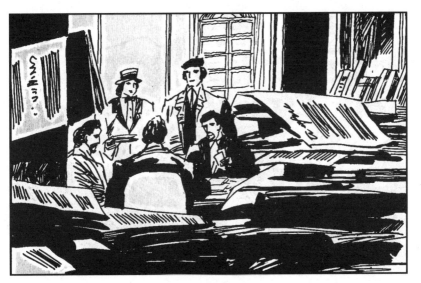

73. 瓦尔特先生正和几位绅士在打牌，他一见到年轻人便马上问道："我要您写的那篇文章带来了吗？我想把它和另一篇有关的文章今天同时见报。"

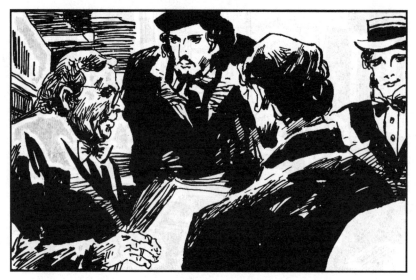

74. "带来了，先生。"杜洛华说着，把稿件递给了瓦尔特。老板很高兴，微笑着说："好极了。你真守信用。管森林，你要不要替我审阅一下。"

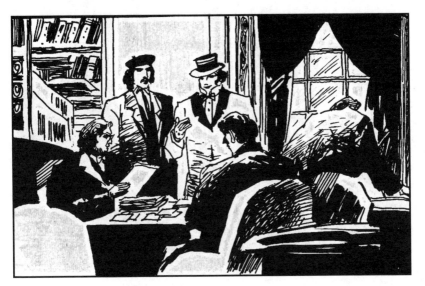

75. 管森林连忙回答说："不必了，瓦尔特先生，为了教他熟悉业务，这篇稿子是我和他一起写的。您答应过我，请杜洛华接替我先前的副手。那我就按同样的待遇把他留下，您看怎样？"

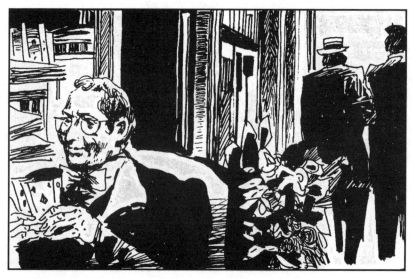

76. "好极了。"老板一边玩牌，一边回答说。于是管森林连忙挽起杜
洛华的胳膊，走出了经理室。

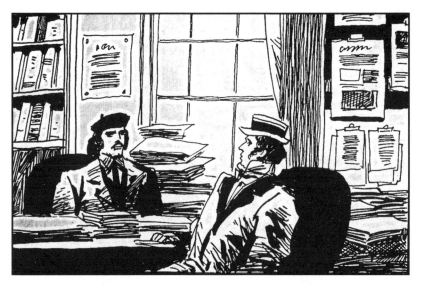

77. 他们来到编辑室，管森林嘱咐朋友说："往后你每天下午3时到这里来，我把要你去的地方，该采访的人告诉你，并决定是白天去，晚上去还是早上去。这为的是从这些地方和那些人物那儿获得所有的新闻。"

78. 管森林拿起木球玩了起来，一边数分一边说："当然，我指的是官方和半官方的新闻。详细情况你可去问圣波坦，他是老记者了，什么都知道，你一会就可以去找他。"

79. 管森林就有这样的本事，讲话和数分两不耽误："特别是你必须练出这样的本事——能够从我派你去采访的那些人的嘴里把消息套出来。即使是关着门的地方，你也必须想办法钻进去……"

80. "你每月的固定工资是200法郎，如果你自己另外采访到有趣的新闻，每一行可以得2个苏的稿费。如果出题目约你写文章，每一行的稿费也是2个苏。"说完，他就专心地玩木球。

81. "那……咱们那篇稿子……是不是今晚就付印呢？"杜洛华问。

82. "对，不过你不用管了，校样由我来看。你就接着往下写好了。明天下午3时，你就把第二篇稿子带到这里来，像今天一样。我今天没有什么事给你做，你可以走了。"

83. 杜洛华带着轻松愉快的心情离开了报社。

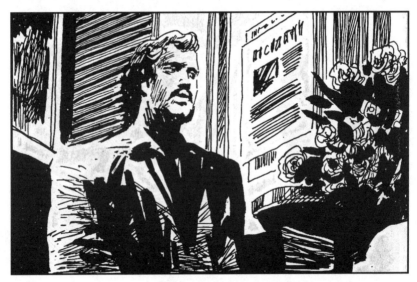

84. 整个晚上，他心里都美滋滋的，他终于当上了新闻记者，明天他的第一篇文章就要见报了，眼看他就要时来运转了，年轻人兴奋得大半夜都没能入睡。

85. 杜洛华急于早点在报上读到自己的文章，天刚亮就起床了。因为时间太早，报纸还没送到报亭，他便在大街上转悠起来。

86. 好容易才等来了送报人，他赶快扔下3个苏买了一份《法兰西生活报》，翻开第二页，一眼就发现了乔治·杜洛华的名字。

87. 他真是无比激动，乐不可支，真想拉开嗓门遍告满街行人："请看《法兰西生活报》，请看乔治·杜洛华的文章《非洲从军行》，我就是《非洲从军行》的作者乔治·杜洛华。"

88. 等到最初的兴奋稍微平静下来之后，他开始思考下一步该做的事情。他决定先到铁路局去领取当月的工资并且向科长正式提出辞职。

89. "我已经当上了《法兰西生活报》的编辑，每月工资500法郎，稿费除外。这是今天的《法兰西生活报》，拙文《非洲从军行》登在第二页上，诸位如有雅兴不妨拿去一读。"办公室的职员们闻言不由一阵骚动。

90. 他得意洋洋地对他原来的顶头上司和同事们告别，把他早上多买的一份报纸留在了办公桌上。

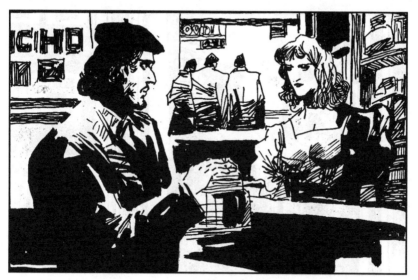

91. 他又到好几家商店买了点零碎物品，叫人送到自己的住处，目的仍然是让别人知道自己就是乔治·杜洛华，是《法兰西生活报》的编辑，是《非洲从军行》的作者。

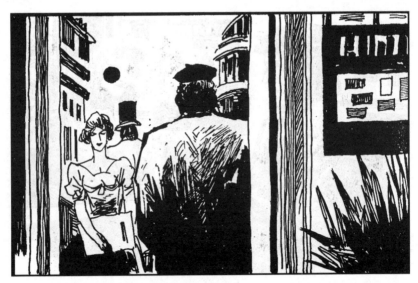

92. 最后，他走进一家专门印制名片且立等可取的店铺，让人立刻印了一百多张名片，并且在自己的名字下加上新的头衔。这一切办妥后，他才兴冲冲地前往报社。

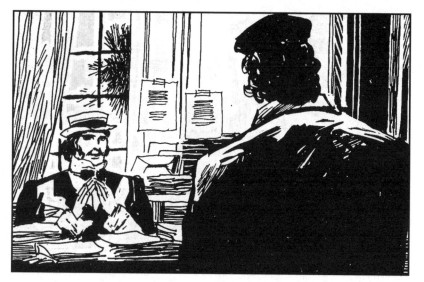

93. 管森林一见到杜洛华，便马上问他："你那篇有关阿尔及利亚的续稿带来了吗？今天上午登的第一篇读者反映很好。"

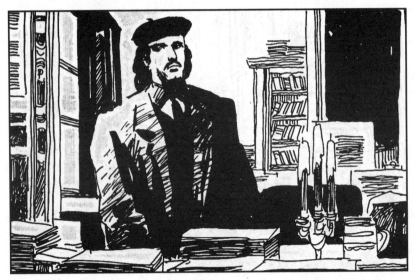

94. 杜洛华大半天都陶醉在自己的成功里，却把第二篇的事忘得一干二净，他只好讷讷地说："没有……我本打算今天下午写完……可是下午我有一大堆事要做……我没法……"

95. 他的新上司不满地耸了耸肩膀："如果你还不守时的话，你就把自己的前途给毁了。瓦尔特老头正等着你的稿子呢。好吧，我去告诉他，你明天才能写好。如果你以为可以光拿钱不干事，那你就错了。"

96. 杜洛华做不得声。接着管森林把杜洛华介绍给圣波坦。这是一个身材矮小，脸色苍白，头顶光秃的老报人。

97. 管森林让圣波坦带杜洛华一块儿去采访，好让一个新手知道干这个行当的一些诀窍。

98. "圣波坦是一个优秀的外勤记者，你要仔细观察他是怎样干的，你要学会在5分钟之内把一个人的肚子里的东西和盘掏出的本领。"管森林嘱咐杜洛华说。

99. 当天，管森林要他们去采访刚来巴黎的一位中国将军和一位印度公主，了解他们对英国在远东殖民政策的看法，还有他们对法国干预他们国家的事务抱何希望。因为这都是当时公众舆论非常关心的问题。

100. 杜洛华和圣波坦来到大街上，他们没有马上去旅馆采访外国人，而是先进了一家咖啡馆。

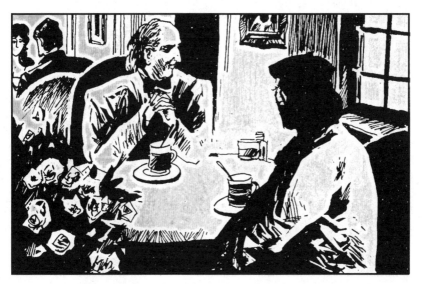

101. 圣波坦打开了话匣子，向杜洛华滔滔不绝地讲了起来。他们谈起报社经理，圣波坦说他们的老板是一个地地道道的犹太人，一个像巴尔扎克小说中所描写的守财奴。

102. 接着他们又谈起杜洛华的老朋友管森林，杜洛华这才知道：管森林太太原来就是他那天在管森林家碰见的老色鬼沃德雷克伯爵的情妇。

103. 老伯爵出陪嫁，让她嫁给了管森林，杜洛华的朋友娶了一个才貌双全嫁妆丰厚的尤物，真是他的造化。圣波坦谈个没完，杜洛华可说是大饱耳福，听得津津有味。

104. 杜洛华见天色不早，便提议赶快去采访那两个外国人。圣波坦哈哈大笑："您呀，也真是够天真的了。您以为我真会去问那个中国人和印度人对英国有何看法吗？"

105. 杜洛华愕然了，望着圣波坦。圣波坦说："他们该表示什么看法才能满足《法兰西生活报》的读者，难道我不比他们更清楚吗？这样的中国人、日本人、印度人、智利人和其他国家的人我已经采访得够多了。"

106. "据我看，他们的回答都是千篇一律的。所以，我只需把最后一次的访问笔记找出来，改动一下他们的名字、相貌、头衔、年龄和随从，其余的统统照抄就行了。"圣波坦一副胸有成竹的样子。

107. "当然这里面不能出任何差错，免得其他报社抓住你的小辫子，而这方面的情况，这两个外国人下榻的饭店里的门房在5分钟之内就能提供给我。"圣波坦狡黠地笑了笑，眨着眼睛说。

108. "我们一面抽雪茄，一面步行去，总共可以向报社报销5法郎的车马费。瞧，老弟，这就是讲求实际的做法。"圣波坦说完，一口喝干了杯中的饮料，站起身来。

109. "这样说来，当外勤记者的收入一定很不错喽？"杜洛华问。老记者神秘地回答道："是不错，但怎么也没有'社会新闻'收入多，因为那里面有变相的广告。"

110. 他们一同来到大街上，圣波坦又对杜洛华说："如果您有事要办就请便，我不一定非要您陪着不可。"杜洛华便和他握手告辞了。

111. 杜洛华回到自己房间里准备写第二篇文章。奇怪的是，当他在大街上一边走路，一边构思的时候，脑子里似乎还浮现出许多场景、回忆和趣闻，可是等到一坐下来时，脑子里却又空空如也。

112. 他绞尽脑汁，换了五张稿纸，却连一小段像样的文章都写不出来。他决定第二天上午再去找管森林太太求援。

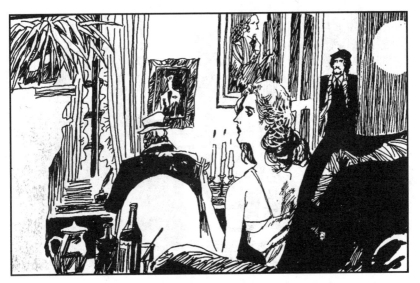

113. 第二天早晨，当他来到朋友家时，管森林正坐在他前天坐过的位置上。他穿着衣服，趿着拖鞋，头戴一顶英国式的小圆帽，正在写字。他妻子仍然裹着那件白色晨衣，靠在壁炉上，叼着烟卷，正在口授。

114. 杜洛华来到门口停住脚步，低声下气地说："非常对不起，我打搅你们了吧！"他朋友转过头来气呼呼地嚷道："你又要干什么？快点，我们忙着呢。"

115. 杜洛华感到很尴尬，讷讷地说："我的文章还是写不出来……所以……所以斗胆来……"管森林打断他的话："简直是开玩笑！你以为你的活我替你干，月底你到出纳科领工资就行了？呸！想得倒好。"

116. 杜洛华在管森林家讨了个没趣，决定自己动笔来写《非洲从军行》的第二篇文章，觉得非替自己争回这口气不可。

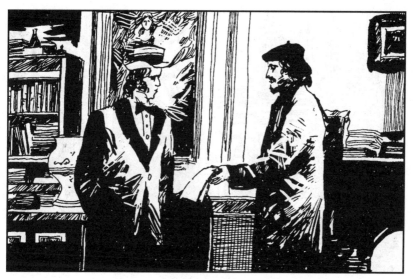

117. 他从自己看过的好些连载小说里搬来一些离奇的情节和夸张的描写，拼凑了一篇乱七八糟的大杂烩。当天下午，他把稿子交给了管森林。

118. "好极了，给我吧，我替你交给老板。"管森林简单地回答他说。接着他把当晚必须采访的几条政治新闻告诉了杜洛华和圣波坦。

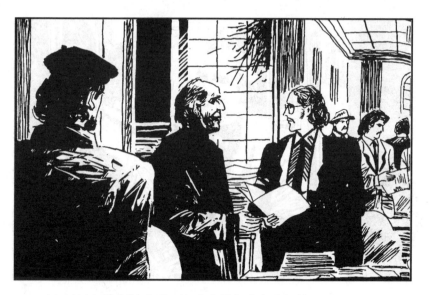

119. 老记者这回把杜洛华带到几家和他们竞争的报馆里聊天。

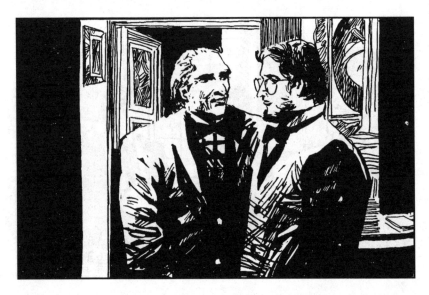

120. 这是圣波坦的又一绝招：通过各种狡猾的手段和迂回曲折的谈话把另外几人已经到手的新闻套出来。

121. 杜洛华本是个机灵人，只要圣波坦稍加指点，自然就心领神会了。到了晚上，杜洛华又感到无所事事了。

122. 他想起了"牧女游乐园"陪他过夜的拉歇尔。于是他第一次以新闻记者的身份，自己一个子儿也不掏，便大模大样地走进了游乐园。

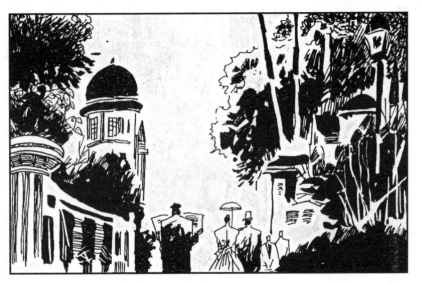

123. 等到杜洛华从拉歇尔家里出来的时候，天已经大亮了。他立刻想起应该去买一份《法兰西生活报》，希望能读到他写的第二篇文章。

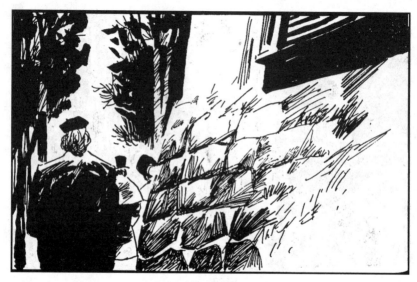

124. 这一回，他失望了，他的文章没有见报。他感到十分恼火，心情突然沉重起来。原本经过一夜风流，他已经疲惫不堪，再加上这件不如意的事，他无异于遭到了一场重大打击。